CATALOGUE

DE LA

COLLECTION

D'ÉDITIONS MICROSCOPIQUES

DE

Madame G. P.

COLLECTION

D'ÉDITIONS MICROSCOPIQUES

DE MADAME G. P.

TIRÉ A 50 EXEMPLAIRES

N° 15

CATALOGUE

DE LA

COLLECTION

D'ÉDITIONS MICROSCOPIQUES

DE

Madame G. P.

PARIS

1893

COLLECTION PICKERING

Collection complète dite « DIAMOND CLASSICS », dédiée par Guillaume Pickering au comte Georges Spencer et comprenant 24 vol. in-48, publiés de 1821 à 1831.

I. CICERON. De officiis, de senectute, de amicitia, 1821; portrait, maroq. rouge, mosaïque, tr. dor. (*Lancelin*).

II. VIRGILE, 1821; portrait, maroq. vert clair, filets, tr. dor. (*Lancelin*).

 Ce petit volume est le plus rare de la collection.

III. DANTE. La Divina commedia, 1822 ; 2 vol., portrait, maroq. vert foncé, tr. dor. (*Lancelin*).

IV. LE TASSE. La Gerusalemme liberata, 1822 ; 2 vol., portrait, maroq. citron, mosaïque, tr. dor. (*Lancelin.*)

V. PÉTRARQUE. Canzoni et sonetti, 1822 ; portrait, maroq. bleu, mosaïque, tr. dor. (*Lancelin.*)

VI. TÉRENCE. Publius Terentius afer, 1823 ; portrait, maroq. grenat, tr. dor. (*Lancelin.*)

VII. HORACE, 1824 ; figure, maroq. rouge, tr. dor. (*Lancelin.*)

> La gravure représente les *Nymphes et les grâces*. Haut. 81 mill.

VII bis. LE MÊME, maroq. rouge, tr. dor. (*Smeers.*)

> Exemplaire en grand papier, même gravure. Haut. 108 mill.

VIII. CATULLE, TIBULLE, PROPERCE, 1824 ; maroq. La Vall. clair, mosaïque, tr. dor. (*Lancelin.*)

IX. SHAKESPEARE. Œuvres, 1825 ; 9 vol. parchemin, titres rouges. (*Lancelin.*)

X. NOVUM TESTAMENTUM graecum, 1828 ; figure représentant la *Cène*, de Léonard de Vinci, admirablement gravée, maroq. tête de nègre, tr. dor. (*Lancelin.*)

XI. MILTON. Paradise lost, 1828, portrait de Milton et de ses filles, maroq. La Vall., tr. dor. (*Lancelin.*)

 Exemplaire en grand papier.

XII. HOMÈRE. Iliade et Odyssée, 1831; 2 vol., beau portrait, maroq. bleu foncé, tr. dor. (*Lancelin.*)

 Exemplaire en grand papier à toutes marges. Joli portrait très finement gravé; haut. 105 mill. Rare en cet état.

COLLECTION

DES CLASSIQUES EN MINIATURE

DE DIDOT

Collection complète, in-32 (60 vol.), imprimée par Jules Didot l'aîné, 1824-1828; éditée tantôt sous le nom de Dufour et C^{ie}, 1, rue au Paon, tantôt sous les noms réunis de Roux-Dufort frères, rue Pavée-Saint-André, 17, et Froment, quai des Grands-Augustins, 37. Elle comprend :

I. BOILEAU. Œuvres, 1826 ; 2 vol., portrait, mar. vert, tr. dor.

II. BOSSUET. Discours sur l'histoire universelle, 1827; 3 vol., grav., dos et coins maroq. rouge.

III. BOSSUET. Oraisons funèbres, 1828 ; 1 vol. dos et coins mar. rouge.

IV. CHOIX DE VIEUX POÈTES FRANÇAIS, 1827; 1 vol. dos et coins maroq. rouge.

V. CORNEILLE (Pierre). Œuvres, 1827; 4 vol., portrait, dos et coins maroq. rouge.

VI. DESTOUCHES. Œuvres choisies, 1827; 1 vol., dos et coins maroq. rouge.

VII. FÉNELON. Aventures de Télémaque, 1827; 2 vol. maroq. bleu, fil., tr. dor.

VIII. FLÉCHIER. Oraisons funèbres, suivies de celles de Mascaron, de Bourdaloue et de Massillon, 1827; 2 vol. demi-rel. chag. violet foncé.

IX. GRESSET. Œuvres choisies; 1 vol., 1827.

X. LA BRUYÈRE. Caractères, 1827; 3 vol., dos et coins maroq. rouge.

XI. LA FONTAINE. Fables, 1825; 2 vol., dos et coins maroq. rouge.

XII. LA FONTAINE. Contes, 1825; 2 vol., dos et coins maroq. rouge.

XIII. LA ROCHEFOUCAULD. Œuvres, 1827; 1 vol., portrait, dos et coins maroq. rouge.

XIV. LE SAGE. Gil Blas, 1828; 4 vol., grav., dos et coins maroq. rouge.

XV. MALHERBE. Poésies, 1827 ; 1 vol. dos et coins maroq. rouge.

 Rare.

XVI. MASSILLON. Petit Carême, 1827; 1 vol., portrait, dos et coins maroq. rouge.

XVII. MOLIÈRE. Œuvres complètes, 1826 ; 8 vol., dos et coins maroq. rouge.

 Rare.

XVIII. MONTESQUIEU. Grandeur et décadence des Romains, 1828 ; 1 vol. portrait, dos et coins maroq. rouge.

XIX. PASCAL. Lettres provinciales, 1828; 2 vol., portrait, maroq. violet, tête dorée.

XX. PASCAL. Pensées, 1828 ; 2 vol., portrait, dos et coins maroq. rouge.

XXI. RACINE (Jean). Œuvres, 1826 ; 4 vol., portrait, dos et coins maroq. rouge.

XXII. RACINE (Louis). La Religion poème, 1 vol., 1827.

XXIII. REGNARD. Œuvres choisies, 1827; 1 vol., dos et coins maroq. rouge.

XXIV. ROUSSEAU (J.-B.). Œuvres poétiques, 1825 ; 2 vol., portrait, maroq. rouge, tête dor.

XXV. VOLTAIRE. Poésies diverses, 1824 ; 2 vol., dos et coins maroq. rouge.

XXVI. VOLTAIRE. Chefs-d'œuvre dramatiques, 1825 ; 4 vol., portrait, dos et coins maroq. rouge.

XXVII. VOLTAIRE. La Henriade, 1824 ; 1 vol., portrait, dos et coins maroq. rouge.

XXVIII. VOLTAIRE. Histoire de Charles XII, 1827 ; 1 vol., dos et coins maroq. rouge.

ÉDITIONS DIVERSES

ANACRÉON, SAPHO ET ALCAEI. Fragments. *Glascow, Foulis,* 1761 ; in-64 de 83 pag., maroq. orange, filets, dos orné, tr. dor. (*Lancelin.*)

Hauteur : 73 mill.
Cet exemplaire, ainsi qu'il est attesté à la première page, a appartenu au Dr Samuel Johnson.

BERQUIN. Œuvres choisies. *Paris, Gide fils,* s. d.; 6 vol. in-32, dem.-rel. toile, non rognés.

De la collection du petit Bibliothécaire.
Haut. 99 mill.

BOÈCE. De la consolation philosophique (en latin). *Amsterdam, Blaeu (à la sphère),* 1640 ; in-64, frontispice gravé, de 32 ff. prél., y com-

pris le frontispice, et 174 pag., maroq. vert foncé, janséniste, tr. dor. (*Lancelin.*)

Très rare. Haut. 80 mill.

BYRON (Lord). Don Juan (en anglais). *London, Cornish et C⁰, s. d.;* 1 tome en 2 vol. in-64, 544 pages, portrait, dos et coins maroq. rouge, tête dor., non rog.

Haut. 74 mill.

CICERONIS. De Amicitia dialogus. *Parisiis, apud Coustelier,* 1749; in-32, titre gravé, 110 pag., mar. rouge, dentelle, tr. dor. (*Rel. anc.*)

Haut. 78 mill.

CICÉRON. Cato Major. *Lutetiae, Joseph Barbou,* 1758; in-32, portrait, 75 pp. et 5 ff. non chiff., mar. rouge, tr. dor. (*Pagnant*).

Haut. 82 mill.

CICERONIS. De amicitia. *Lutetiae, Jos. Barbou,* 1771; in-32, portrait de Cicéron, 112 pages, texte encadré, maroq. rouge, filets, tr. dor.

Haut. 85 mill. (*Derome*).

CICERON. De officiis. *Lutetiae, Jos. Barbou,* 1773; in-32 de 346 pages, texte encadré, mar. rouge, filets, tr. dor., figure de Moreau (*Derome*)

Haut. 86 mill.

CONTES à mes petits amis. *Paris, Marcilly fils aîné (imp. de Didot)*, s. d. ; in-32 oblong de 94 pages, cart., tr. dor., étui.

Haut. 37 mill. Larg. 53 mill.
Six figures.

DANTE. La Divina Commedia. *Milano, Ulrico Hoepli*, 1878 ; in-128, port., 499 pag., maroq. rouge, filets, dos orné, doublé de maroq. vert, dent., tr. dor. (*Lancelin*).

Petit volume devenu rare et très recherché. Il a été imprimé pour figurer à l'Exposition universelle de Paris en 1878.
Haut. 46 mill.

DE JURE REGNI. *Lugd. Batav. ex off. Elzeviriana*, 1627 ; in-32 réglé, 239 pag. et 2 ff. non chiff., frontispice gravé, maroq. rouge, fil. tr. dor. (*rel. anc.*)

Reliure très fraîche. Le frontispice représente Louis XIII en costume de cour.
Haut. 96 mill.

DORMOY. Armée des Vosges, 1870-71. Souvenirs d'avant-garde. *Paris, Sauvaître*, 1887 ; 2 vol. in-32, cart. toile bleue, non rog.

Haut. 70 mill.

FLORIAN. Estelle. *Paris, Marcilly aîné, s. d.;* in-64 de 228 pag., maroq. bleu clair, tête dorée, non rog. (*Lancelin.*)

Haut. 70 mill.

GOETHE. Werther. *Munich, Adolf Ackermann,* 1880; 2 tomes en un vol. in-64 de 224 pag., toile blanche, filets et ornements rouges, tr. roug. (*Reliure de l'éditeur.*)

Édition allemande, imprimée avec des caractères d'une grande finesse.

Haut. 54 mill.

GRESSET. Vert-Vert, suivi de la Chartreuse et autres pièces. « Édition mignardise ». *Paris, Laurent et Deberny,* 1855; in-64 de 160 pp. et 1 ff. non chiff., mar. vert, janséniste, tr. dor. (*Raparlier*).

Haut. 55 mill.

HIPPOCRATE. Aphorismi Hippocratis. *Lugd. Batav. apud Gaasbeeckios, sans date;* in-32 de 12 ff. prél., y compris le frontispice, 277 pag. et 12 ff. pour l'index, maroq. rouge foncé, filets.

Le frontispice représente le Temple d'Epidaure. On y voit de nombreux malades étendus sous les portiques et des ex-voto qui s'enroulent autour des colonnes du Temple.

Haut. 89 mill.

HORATIUS. Quinti Flacci opera. *Parisiis, ex typographia regia* 1733 ; in-32, 224 pag., maroq. rouge, fleurs de lis, tr. dor. (*Rel. anc.*)

Édition tirée à petit nombre et offerte aux personnes de la Cour.

Haut. 108 mill.

HORATIUS Flaccus, recensuit Filon. *Paris, Mesnier (imprimerie Didot)*, 1828 ; in-64 de 229 pages, maroq. noir.

« L'édition imprimée avec les caractères microscopiques de Henri Didot est d'un format plus exigu encore que celui de l'édition de Sedan et que celui de Pickering. » (BRUNET, *Manuel du libraire.*)

Haut. 67 mill.

HORATIUS. Même édition, maroq. rouge, NON ROGNÉ (*Lancelin*).

EXEMPLAIRE EN GRAND PAPIER, rare.
Haut. 80 mill.

HUGO (Victor). Choix de poésies. *Bruxelles*, 1880 ; in-64 de 16 pages, demi-rel. maroq. rouge, non rogné.

Imprimé par le groupe ouvrier de l'imprimerie Lefèvre, à l'occasion du cinquantenaire belge (1830-1880), et édité par Kistemackers.

Haut. 84 mill.

IMITATIONE CHRISTI (De). *Anvers, ex off. Plantiniana, Balthasaris Moreti*, 1634 ; in-64 de 395 pag. et 1 ff. non chiff., petite figure sur le titre, maroq. bleu foncé semé de fleurs de lis, tr. dor. (*Lancelin*).

> Édition fort rare.
> Exemplaire légèrement rogné.
> Haut. 75 mill.

IMITATIONE CHRISTI (De). *Anvers, Jacob a Meurs*, 1664 ; in-64 de 472 pages, y compris le frontispice gravé, maroq. La Vall., tr. dor. (*Lancelin*).

> Rare. Frontispice et douze jolies figures finement gravées sur cuivre.
> Haut. 85 mill.

IMITATIONE CHRISTI (De). *Coloniae, Joannis Léonard*, 1684 ; in-48 de 246 pages et 4 ff. pour l'index, maroq. rouge, fil., tr. dor. (*rel. anc.*).

> Haut. 80 mill.

IMITATIONE CHRISTI (De). *Lugduni, Petri Beuf* (*Imp. Didot*), 1829 ; in-32, 288 pag., maroq. bleu, tête dor., non rog.

> Haut. 96 mill.

IMITATIONE CHRISTI (De), *Impressum Parisiis, cura Edwini Tross*, 1858 ; in-64 de 155 pag., frontispice gravé, maroq. brun, non rogné.

Haut. 78 mill.

IMITATIONE CHRISTI (De), même édition, maroq. brun, NON ROGNÉ.

EXEMPLAIRE EN GRAND PAPIER, relié sur brochure. Couverture imprimée conservée.
Haut. 92 mill.

IMITATIONE CHRISTI (De). *Tours, Mame et Cie*, 1862 ; in-64 de 185 pages chiff. et une page non chiff., maroq. brun, riches ornements dorés, fers du XVIe siècle, doublé de maroq. vert, tr. dor. (*Petit.*)

Haut. 65 mill.

IMITATIONE CHRISTI (De). *Tournai, Castermann,* 1869 ; in-64 de 493 pages et 6 ff. de table, veau fauve, ornements et croix dor. sur les plats.

Haut. 51 mill.

IMITATION DE JÉSUS-CHRIST, traduite en français par le P. Lallemand, de la Cie de Jésus. *Paris, Gaume, s. d.* ; in-48 de 350 pp., maroq. La Vall., tr. dor.

Hauteur 66 mill.

LA FONTAINE. Fables « Edition miniature ». *Paris, Laurent et Deberny*, 1850 (imprimé par Plon et Cie) ; in-64 de 3 ff. prél. et 250 pag., maroq. vert, dent., tr. dor. (*Jolie reliure de Petit*).

Haut. 69 mill.

LA ROCHEFOUCAULD. Maximes. *Paris, imprimerie de Didot jeune*, 1827 ; in-64 de 96 pages, maroq. bleu foncé, doublé de maroq. bleu.

Très jolie reliure de l'époque.

Un des cinquante exemplaires imprimés sur papier de Chine (n° 43), il provient de la Bibliothèque de M. Armand Bertin.

Haut. 65 mill.

LA ROCHEFOUCAULD. Même édition ; in-64, dos et coins maroq. brun, dos mosaïque de maroq. bleu et citron, non rogné.

Exemplaire Pieters également imprimé sur papier de Chine (n° 40) relié sur brochure et entièrement non rogné.

Haut. 88 mill.

Très jolie reliure de l'époque, genre Thouvenin.

Rare en cet état.

LA ROCHEFOUCAULD. Maximes. *Paris, Lemoine*, 1827 ; 2 vol. in-32, demi-rel. mar. bleu, tr. rouge.

LE TASSE. Jérusalem délivrée (en italien). *Venetia dal Turrini,* 1654 ; un tome divisé en 2 vol. in-64, 639 pag. et 4 ff. de table, parch., filets, tr. dor

Haut. 76 mill.

LILLIPUTIAN (The) comic annual. *London, Ambler,* 1847 ; in-64 de 123 pages, 5 fig., mar. orange, tr. dor.

LUCRÈCE. Titus Lucretius carus. De rerum natura. *Amsterodami (à la Sphère), G. Jansonium,* 1620 ; in-48, réglé, de 168 pages, y compris le frontispice gravé, maroq. rouge, (*rel. anc.*)

Haut. 104 mill.

MILTON. Paradise regained. *London, Jones,* 1825 ; in-32, front. et titre gravés, 17 pag. prél., 166 pag., dos et coins maroq. roug. foncé, tête dor., non rogné.

Haut. 99 mill.

MORUS (Thomas). Utopia. *Coloniae Aggripinae, Corn. ab Egmont (à la Sphère),* 1629 ; in-32 de 266 pag., titre gravé, maroq. rouge foncé, doublé de maroq. rouge, dentelle à petits fers, tr. dor. (*Lancelin.*)

Haut. 89 mill.
Très rare.

NAPOLÉON I*er*. Maximes de guerre de Napoléon I*er*. Édition obtenue par la photographie ; in-32 de 61 pag., toile bleue.

Haut. 67 mill.

NOUVEAU TESTAMENT (en grec, titre latin et grec). *Sedan, Jean Jannon,* 1628 ; in-32, maroq. noir, dentelle, tr. dor. (*Rel. anc.*)

Petit volume rare, mais cet exemplaire est court de marges.
Haut. 75 mill.

PETIT CONTEUR (Le). *Paris, Marcilly, s. d.;* in-32 de 126 pages, 4 figures, toile brune.

Haut. 75 mill.

PETIT LA FONTAINE (Le). *Paris, Marcilly, s. d.;* in-32 oblong de 94 pag., figures, toile rouge.

Haut. 42 mill. Larg. 60 mill.

PETIT PAROISSIEN de la Jeunesse. *Paris, Saintin, s. d.;* in-64 de 96 pp., 12 fig., cart., étui.

Haut. 40 mill.

PETRARCA (Il). *Venetia, Presso Nicolo Misserini,* 1610 ; in-32 de 346 pages y compris le frontispice et 6 ff. non chiff., vélin blanc, filets rouges, tr. rouges.

Frontispice et nombreuses figures gravées sur cuivre.

Édition peu commune.
Haut. 98 mill.

PETRARCA (Le Rime de). *Venezia, Ferd. Ongania,* 1879 ; 2 tomes en 1 vol. in-64, 354 et 230 pag., plus 5 ff. contenant l'achevé d'imprimé et 6 sonnets, vélin blanc, non rog. (*Cart. de l'éditeur*).

Exemplaire en grand papier, jolis portraits de Laure et Pétrarque.
Haut. 62 mill.
Édition tirée à 1,000 exemplaires numérotés. Exempl. n° 91.

PETRARCA. Même édition, in-64, mar. bleu, tr. dor. (*Lancelin*).
Haut. 59 mill.
Exempl. n° 262.

PÉTRONE. *Amsterdam, apud Adrianum Gaesbequium,* 1677 ; 2 parties en 1 vol. in-24 de 12 ff. prél. y compris le frontispice gravé, 384 pag., 68 pag. y compris le frontispice gravé et 2 ff., veau fauve. (*Rel. anc.*).

Haut. 96 mill.
Édition rare surtout avec la seconde partie contenant les *Priapées* que possède cet exemplaire ; il est court de marges.

PETITES HEURES dédiées à S. A. R. Madame la duchesse d'Angoulême, in-32. *Saintin, Paris,*

1817; 5 gravures, 188 pages, rel. veau plein, dos orné.

Haut. 78 mill.

PHAEDRI FABULAE et Publii Syri sententiae. *Parisiis, ex typographia regia,* 1729 ; in-32, front. gravé, 2 ff. prél. et 86 pages. maroq. rouge, fleurs de lis, tr. dor. (*Rel. anc.*)

Jolie édition imprimée à petit nombre et offerte aux personnes de la cour.

Haut. 110 mill.

PHAEDRI FABULAE... Même édition, maroq. bleu foncé, fil., tr. dor.

Haut. 104 mill.

PINDARE. Œuvres (en grec). Ex editione Oxoniensi. *Glasguæ, Foulis,* 1754-1758 ; 4 tomes en 3 vol. in-32, maroq. citron, fil., tr. dor. (*Lancelin*).

Haut. 69 mill.

PLAISIRS DE LA CAMPAGNE (Les). *Paris, Marcilly, s. d.;* in-32 oblong de 96 pag., 7 figures, toile rouge.

Haut. 46 mill., larg. 64 mill.

REGULA et constitutiones generales fratrũ tertii ordinis S. Francisci de pœnitentia nuncupati Congregationis Gallicanae strictae observantiae...

Parisiis, apud Georgum Josse, s. d.; (1626), in-48, 17 ff. prél., 411 p., 5 ff. table et 19 pag. contenant la Bulle d'Urbain VIII, veau marb., fil., tr. rouge. (*Imitation de reliure ancienne*).

Haut. 73 mill. Titre gravé. Rare.

SAINT-PIERRE (Bernardin de). Paul et Virginie. *Paris, Marcilly (Imp. de Didot), s. d.;* in-64, 219 pag., 6 fig., maroq. vert, tr. dor.

Haut. 63 mill.

SAINT-PIERRE (Bernardin de). Paul and Virginia. *London, Jones,* 1825; in-32, portrait et titre gravé, 192 pag., dos et coins maroq. bleu, tête dor., non rog.

Haut. 99 mill.

SHAKESPEARE. Œuvres (en anglais) dramatiques. *London, Allan Bell and C°,* 1837; 7 vol. in-64, maroq. blanc, nombreuses fig. (*Aux armes de la reine d'Angleterre.*)

Haut. 87 mill.

SHAKESPEARE. Poems. *London, Charles Daly,* 1841; in-32, 1 fig. et 1 vignette, 238 pag. et 11 ff. non chiff., dos et coins maroq. rouge, tr. dor.

Haut. 86 mill.

STAEL (Mad. de). L'Italie pittoresque. *Paris, Marquis, passage des Panoramas ;* 6 vol. in-48, papier teinté rose, parch., tr. roug. 56 mill.

TACITE. Œuvres. Trad. et édit. par Panckoucke. *Paris,* 1838 ; in-32 (texte latin et trad. franç.) de 220 pages, dem.-rel. chagrin bleu, tr. marb.

Haut. 102 mill.

VIRGILII Maronis opera. *Amstelodami (à la sphère), Joannem Jansonnium,* 1634 ; in-48, 336 pages y compris le frontispice gravé, maroq. rouge, filets, tr. dor. (*Lancelin.*)

Bel état. Haut. 101 mill.

COLLECTION LAURENT

COLLECTION des éditions in-32 dites « *Laurent de Bruxelles* » qui ont paru pour la plupart chez la Vve Laurent, 8, rue de Louvain, à Bruxelles, mais auxquelles on a l'habitude de joindre d'autres éditions du même format et parues à la même époque, tant à Bruxelles qu'à Leipzig, chez différents éditeurs : Tarride, 8, rue de l'Écuyer; Tarlier, 51, rue de la Montagne ; Jonker, 38, Grand-Sablon; Rozez, 87, rue de la Madeleine; Méline et Cans, Bruxelles; Kissling, Montagne de la Cour, Leipzig.

AUGIER (Émile). 6 vol., vélin blanc.

 L'Aventurière, *Bruxelles et Leipzig, Kissling,* 1850. Rare
 La Cigüe, *Bruxelles, Jonker,* 1850.

Un homme de bien, *Bruxelles*, *Jonker*, 1850.
Le Joueur de flûte, *Bruxelles et Leipzig, Kissling et C*ie, 1851.
Diane, *Bruxelles, Rozez*, 1852.
Philiberte, *Bruxelles, Tarlier*, 1853.

BARTHET (A.). Le Moineau de Lesbie, *Bruxelles, Jonker*, 1851 ; 1 vol. vélin blanc.

BÉRANGER. Chansons nouvelles et dernières, *Bruxelles, Laurent*, 1833 ; 1 vol. vélin blanc.

BOITTE. Bibliographie des éditions Laurent. *Bruxelles*, 1882 ; in-32, vélin blanc.

Rare.

BOYER (Phil.). Sapho, *Bruxelles, Jonker*, 1851 ; 1 vol. vélin blanc.

BRIZEUX. Marie, *Bruxelles, Laurent*, 1840 ; 1 vol. vélin blanc.

CHÉNIER (André). Poésies, *Bruxelles, Laurent*, 1840 ; 1 vol. demi-rel. veau vert.

DELAVIGNE (Casimir). Don Juan d'Autriche, *Bruxelles, Laurent*, 1836 ; 1 vol. vélin blanc.

DESCHAMPS (Antoni). Poésies, *Bruxelles, Laurent*, 1837 ; demi-rel. maroq. bleu, tête dor.

Dédicace d'Antoni : *A Mademoiselle Louise Bertin, hommage et souvenir de vieille amitié*.

DUMAS (Alexandre). Théâtre; 9 vol. vélin blanc.

Caligula, *Bruxelles, Laurent*, 1838 ;
L'Alchimiste, *Bruxelles, Laurent*, 1839 ;
Mademoiselle de Belle-Isle, *Bruxelles, Laurent*, 1839 ;
Antony, *Bruxelles, Laurent*, 1840 ;
Henri III et sa cour, *Bruxelles, Laurent*, 1841 ;
Napoléon Bonaparte, *Bruxelles, Meline et Cans*, 1842 ;
Kean, *Bruxelles, Meline et Cans*, 1842 ;
Un mariage sous Louis XV, *Bruxelles, Meline et Cans*, 1842 ;
Les Demoiselles de Saint-Cyr *Bruxelles, Meline et Cans*, 1843.

DUMAS ET GAILLARDET. La Tour de Nesle, *Bruxelles, Laurent*, 1840 ; 1 vol. vélin blanc.

FOUSSIER (Edouard). Heraclite et Democrite, *Bruxelles, Rozez*, 1850 ; 1 vol. vélin blanc.

GAUTIER (Théophile). La Comédie de la Mort, *Bruxelles, Laurent*, 1838 ; 1 vol. vélin blanc.

Rare.

HUGO (Victor). Les Orientales, *Bruxelles, Laurent,* 1829 ; 1 vol., dos et coins maroq. citron, tête dor.

 Rare.

HUGO (Victor). Les Feuilles d'automne, *Bruxelles, Laurent,* 1840 ; 1 vol. dos et coins maroq. citron, tête dor.

HUGO (Victor). Odes et Ballades, *Bruxelles, Laurent,* 1840 ; 1 vol., dos et coins maroq. citron, tête dor.

HUGO (Victor). Théâtre complet, *Bruxelles, Laurent,* 1834 ; 4 vol., dos et coins maroq. rouge.

HUGO (Victor). Ruy Blas, *Bruxelles, Laurent,* 1838 ; 1 vol., demi-rel. chag. vert.

HUGO (Victor). La Esméralda, poème, musique de Mlle Louise Bertin, *Bruxelles, Laurent,* 1838 ; 1 vol. vélin blanc.

LAMARTINE. Toussaint Louverture, *Bruxelles, Jonker,* 1850 ; 1 vol. vélin blanc.

LAMENNAIS. Le Livre du Peuple, *Bruxelles, Laurent,* 1838 ; 1 vol. vélin blanc.

MAQUET ET J. LACROIX. Valeria, *Bruxelles, Rozez,* 1851 ; 1 vol. vélin blanc.

MUSSET (Alfred de). Œuvres, *Bruxelles, Tarride,* 1854 ; 1 vol., dos et coins maroq. bleu, tête dor.

 Contes d'Espagne et d'Italie. — Un spectacle dans un fauteuil. — Poésies diverses.

MUSSET (Alfred de). Poésies nouvelles. *Bruxelles, Stapleaux,* 1851 ; 1 vol , dos et coins maroq. bl., tête dorée.

PONSARD. Horace et Lydie, *Bruxelles, Jonker,* 1850 ; 1 vol. vélin blanc.

PONSARD. Théâtre, *Bruxelles, Jonker,* 1851 ; 1 vol. vélin blanc.

 Contenant : Lucrèce ; Agnès de Méranie ; Charlotte Corday ; Horace et Lydie.

RACINE (Jean). Théâtre, *Bruxelles, Laurent,* 1838 ; 2 vol. ornés de 13 vignettes d'après les dessins de Desenne, Deveria ; demi-rel. maroq. bleu, tête dorée.

SAND (George). Théâtre ; 5 vol. vélin blanc.
 François le Champi, *Bruxelles, Jonker,* 1851 ;
 Molière, *Bruxelles et Leipzig, Kissling et C*ie 1851 ;
 Claudie, *Bruxelles et Leipzig, Kissling et C*ie, 1851 ;
 Démon du foyer, *Bruxelles, Tarride,* 1852 ;
 Le Pressoir, *Bruxelles, Rozez,* 1853.

SAINTE-BEUVE. Poésies. Pensées d'août, *Bruxelles, Laurent,* 1838 ; 1 vol. vélin blanc.

SANDEAU (Jules). Mademoiselle de la Seiglière, *Bruxelles, Jonker,* 1851 ; 1 vol. vélin blanc.

SCRIBE ET LEGOUVÉ. Adrienne Le Couvreur, *Bruxelles, Jonker,* 1850 ; un vol vélin blanc.
Rare.

SCRIBE ET LEGOUVÉ. Contes de la Reine de Navarre, *Bruxelles, Jonker,* 1850 ; 1 vol. vélin blanc.

ALMANACHS

ÉTRENNES A MES PETITS ENFANTS, pour l'année 1817 ; in-128, 64 pag. et 10 jolies figures, maroq. rouge, tr. dor., dans un étui de maroq. rouge, dent.

 Jolie reliure ancienne, avec son étui, le tout d'une grande fraîcheur.
Haut. 26 mill.

NOUVEAU CALENDRIER mignon pour l'an de grâce 1783. *Nancy ;* in-64 de 64 pp., maroq. vert, étui de maroq. rouge. (*Rel. anc.*) 57 mill.

PETIT ARLEQUIN (Le) pour l'année 1822. *Paris, Le Fuel ;* in-128 de 64 pag., 12 fig., maroq. rouge, fil., tr. dor. (*Rel. anc.*)
 Haut. 25 mill

PETIT COLIFICHET (Le) des Dames, année 1821. *Paris,* 1821 ; in-128 de 64 pages, 8 figures, maroq. rouge, pensée sur les plats, tr. dor. (*Rel. du temps.*)

Ce petit volume rare n'a que 25 mill. de hauteur.

COLLECTION MARPON ET FLAMMARION

(BIBLIOTHÈQUE EN MINIATURE)

I. Paul et Virginie, toile bleue.
II. La Fontaine. Fables, 2 vol., toile verte.
III. S. Pellico. Mes prisons, toile br.
IV. Daphnis et Chloé, toile bleue.
V. Manon Lescaut, 2 vol., toile bleue.
VI. Fables de La Fontaine, 2 vol., toile verte.

Châteaudun, Imprimerie J. Pigelet

www.ingramcontent.com/pod-product-compliance
Lightning Source LLC
Chambersburg PA
CBHW061012050426
42453CB00009B/1400